한글서예

먹

을

가

는

껏

3

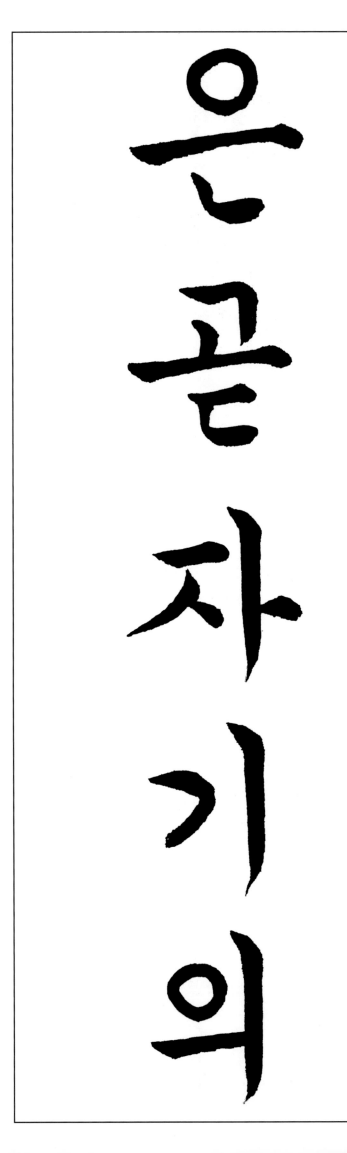

은

곧

자

기

의

4

닭게가는것

이

요

글

씨

를

쓰는 것은 자

길

의

인

생

을

정성스럽게

쓰는 것이며

붓을 깨끗이

씻

는

것

은

곧

때
물
은
마
음

14

을 정 결 하 게

씻는것이다

서

예

속

에

는

인

생

의

길

은

18

토
가
있
고
뇨

에
는
자
기
성

장의기쁨이

있

고

정

신

동

일

의

보

람

이

있
으
며
인
격

수
양
의
의
미

26

아 니 라 정 서

간 있 다 뿐 만

순 움
회 과
의 개
들 성
거 표

현 리

의 는

낙 또

을 한

우 서

예에서 맛볼 수가 있다












30




예에서 맛볼 수가 있다

이당 안병욱의
글에서

대
대
로
물
려

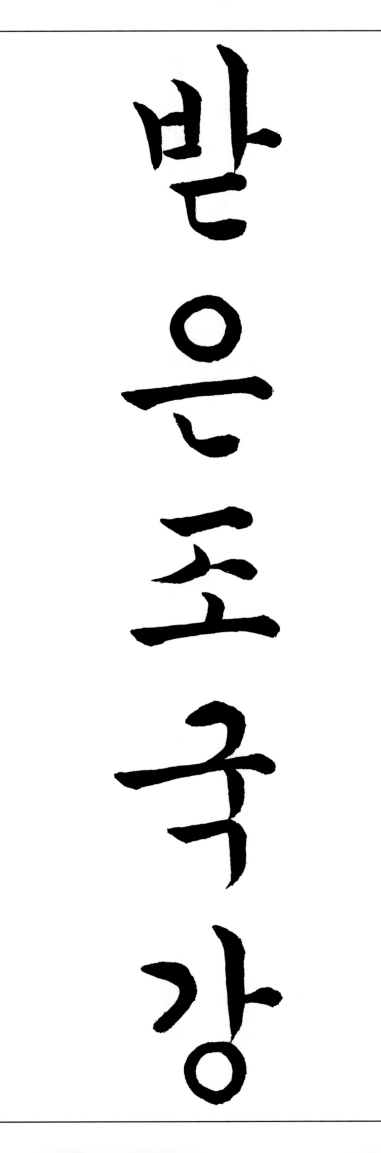

받은조국강

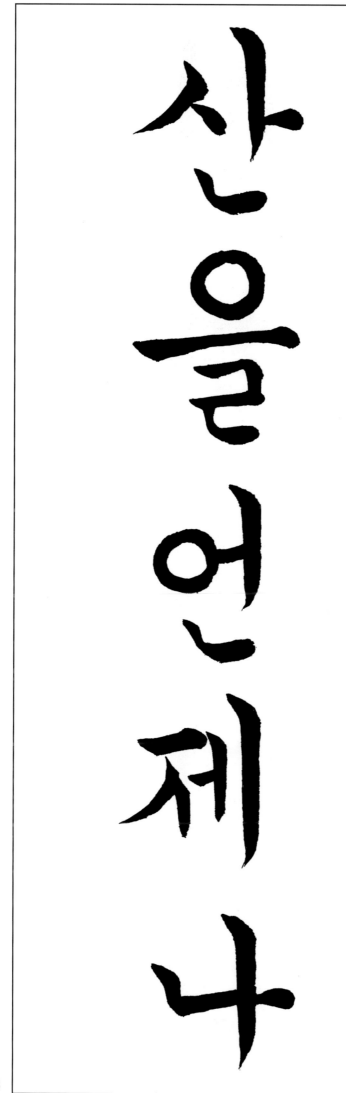

산을언제나

잇
지
말
고
노

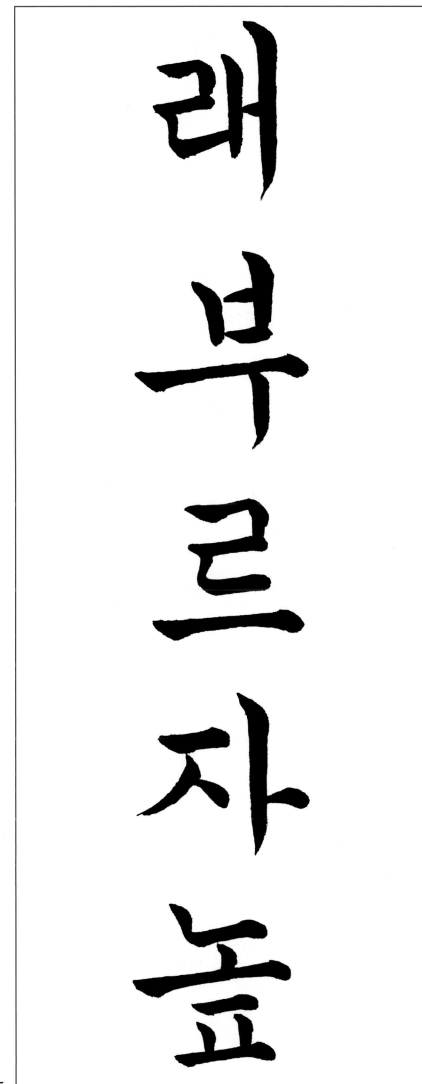

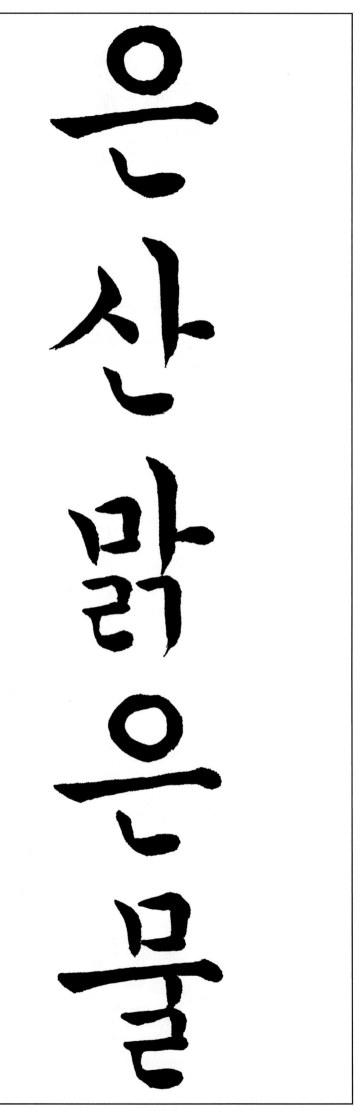

은 산 맑은 물

부르자겨레

40

조국이 있다

넌 사 랑 바 칠

곳은오직여

44

기뻐심장에

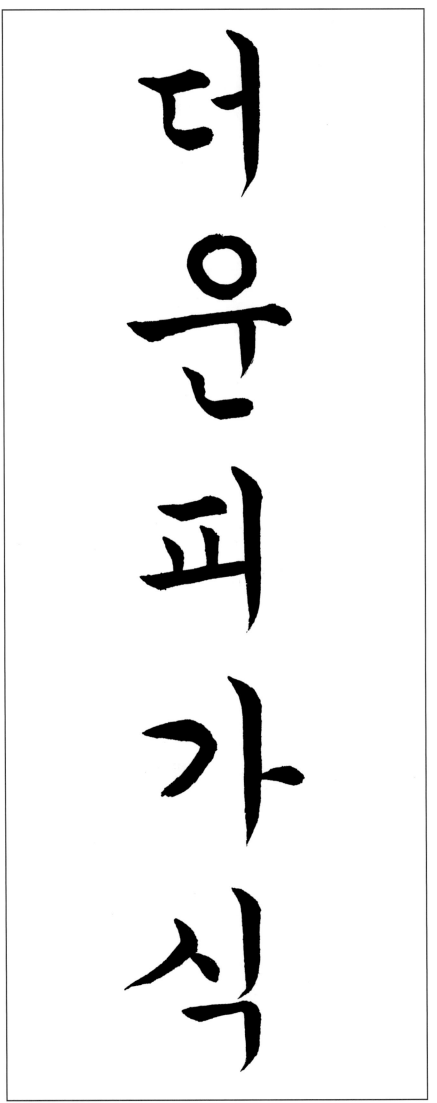

더운피가식

46

을

때

까

지

들

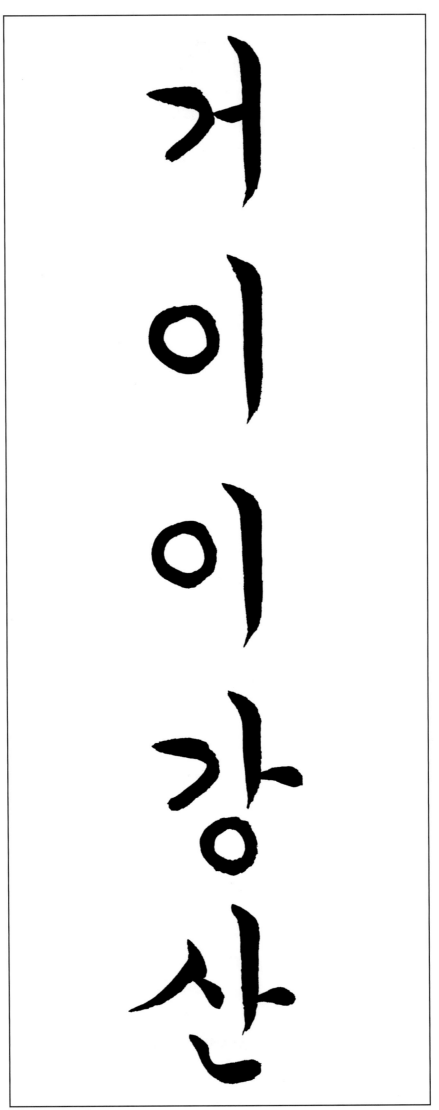

건

이

이

강

산

48

을

노

래

부

르

노산 이은상의
시 「조국강산」에서

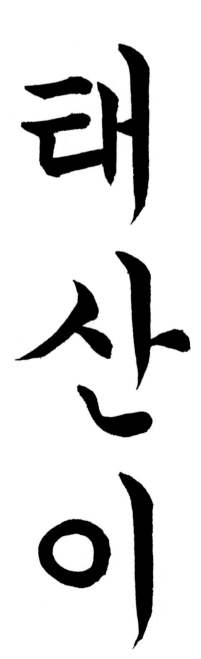

자

태산이

늘아래메이

로

다

오

르

고

또

오

르

면

못

오
를
리
없
건

마

는

사

람

이

고메만늪다

하

더

라

시 봉
조 래 양
 사
 언
 의

짚

방
석
내
지
마

라

낙

엽

엔

들

못

앉

으

라

슬

불

겨

지

마

라

어제진달돔

아

온

다

아

이

약

박

주

산

챌

망정없다말

고

내

어

라

시 석
조 봉 한
호 의

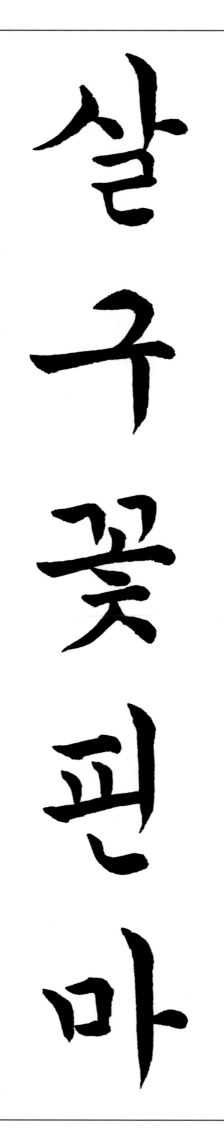

살

구

꽃

핀

마

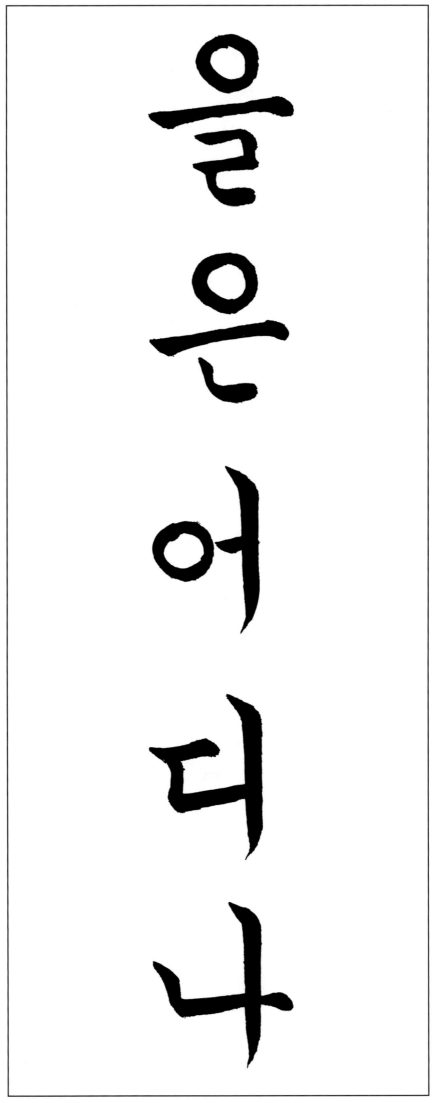

고

향

같

다

만

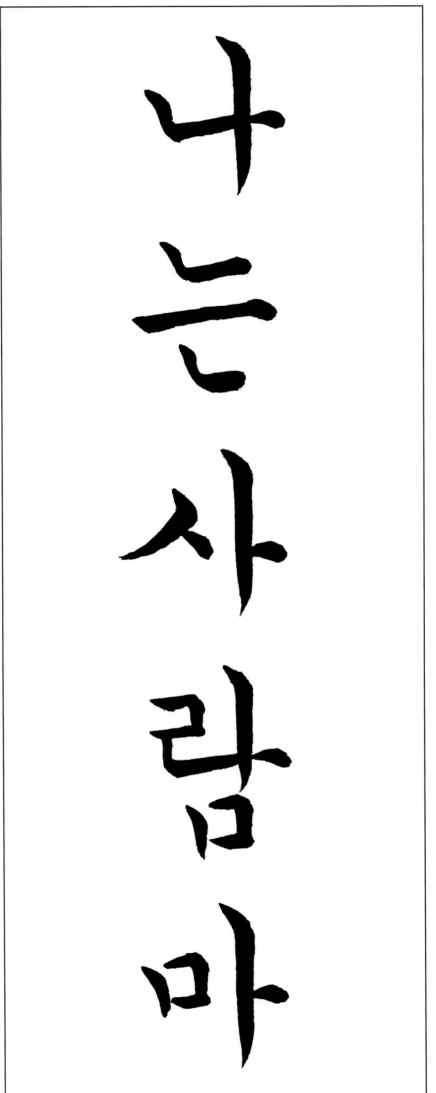

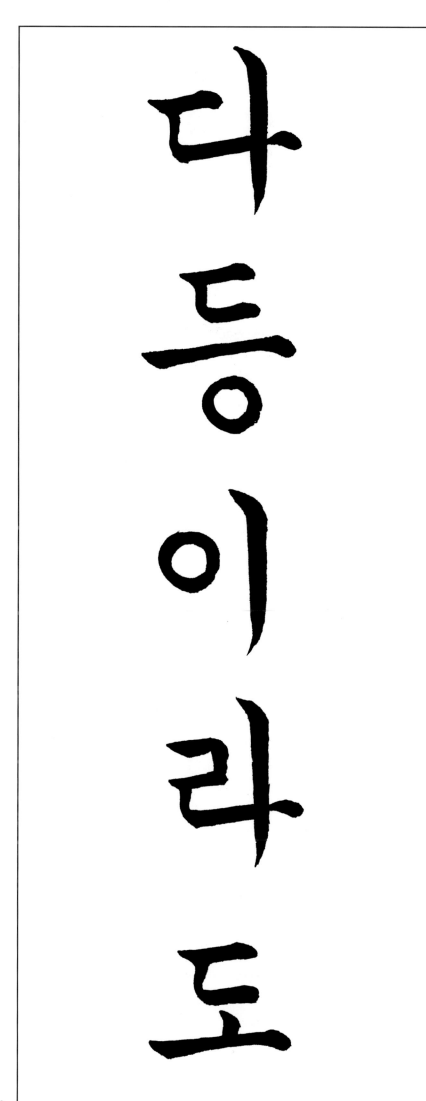

접을 들들어서

면은반겨아

너 맞으리

이호우의 시조 「살구꽃 핀 마을」

옥원중회연

쇼공이 젼어 흐야 날이 져 므러 시니 졔공

이 져 므 러 시 니 쩨 공

으로 함여 곰신낭의 친영으로수이반 환

으로 함여 곰신낭의 친영으로수이반 환

표 셔 ᄒᆞ고 각 별 ᄂᆞ 공

귀 말 ᄉᆞ ᄆᆞᆯ

표셔ᄒᆞ고각별ᄂᆞ공귀말ᄉᆞᄆᆞᆯ

돌 들 에 뼉 리

크는꽃이며

푸르동해가

에

록

룬

민

죽

이
살
고
있
라

태양

같

이

라

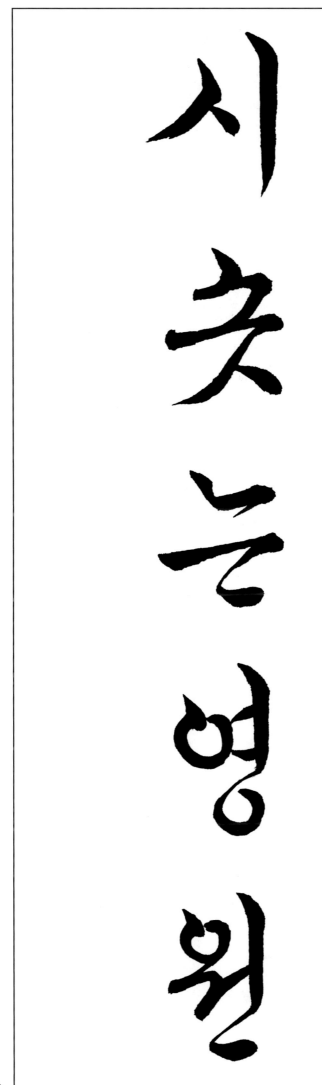

시흥영원

한

블

사

신

이

90

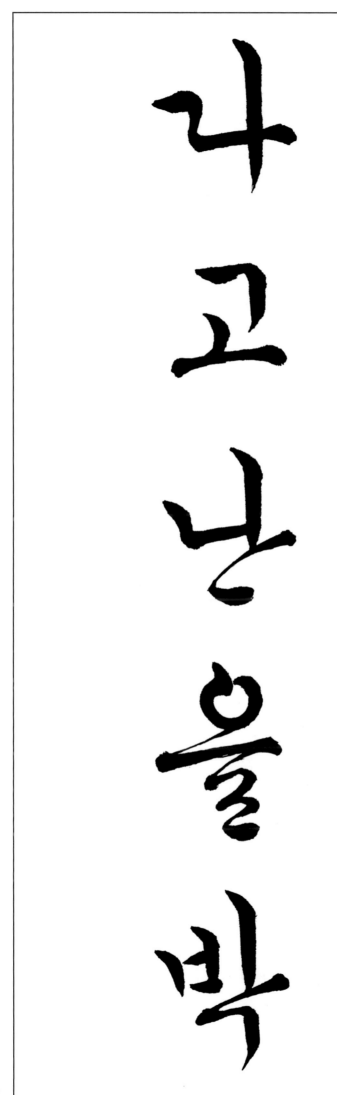

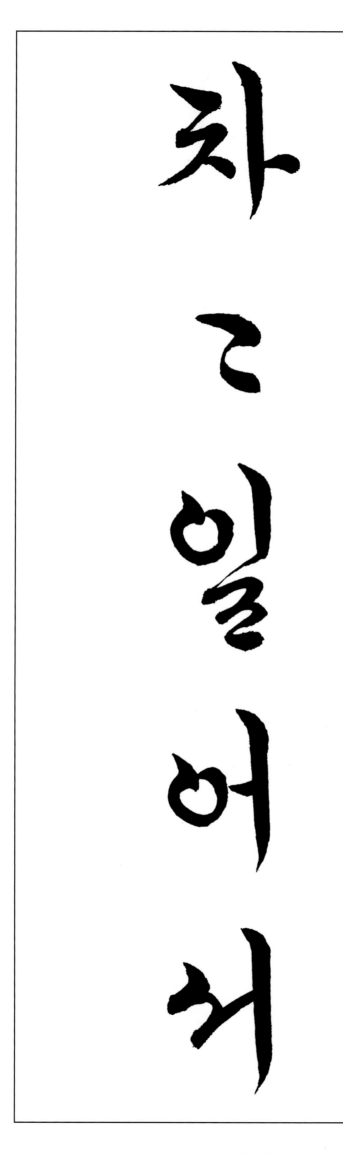

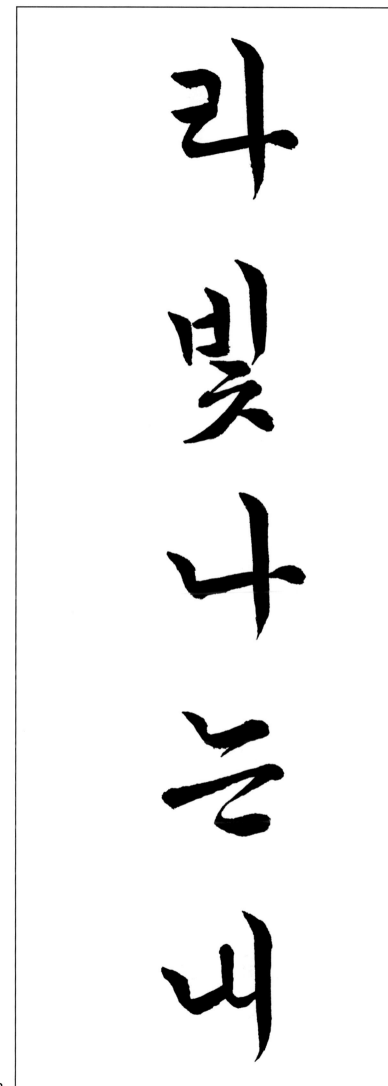

일
이
즁
연
하

름 겹 겹 아 름

남

나

내

나

라

여

자

욱

외

령

의

와

사

랑

위

내
역
사
여
가

101

비늘발쏨이

겨레 잘 살게

하옵스서

노산 이은상의 시

105

행여나라칠

고흘르면

떨리는열결

리
에
인
사
랑

글
낭
자
애
결

열 등 기 둥 혈

이

을

면

됴

가

삼간날이또

메

이

면

꽃

일

도

떨

리

는

네

ㅋ

ㄹ

믈

ㅎ

ㅋ

늘 렁 에 늘 늘

바

진

희

옷

자

락

동

곡

도

나

꽃하여하늘

은 명 들 어 도

획

맞

힌

열

득

이
애
정
인
데

청산아 외말

럼 만 여 읜 느냐

백수 정완영의 시조 「조국」

무음이 동후야 슬크미 만후다 위후야 라

무음이 동후야 슬프미 만후다 위후야 라

133

리오 록흘 현 븨엇리알

록흘 현 븨엇니니알리오

낙성비룡

북 쓰 동 하 져 멋

북

쓰

동

하

져

멋

조와 기간 괴후

조와

기간

괴후

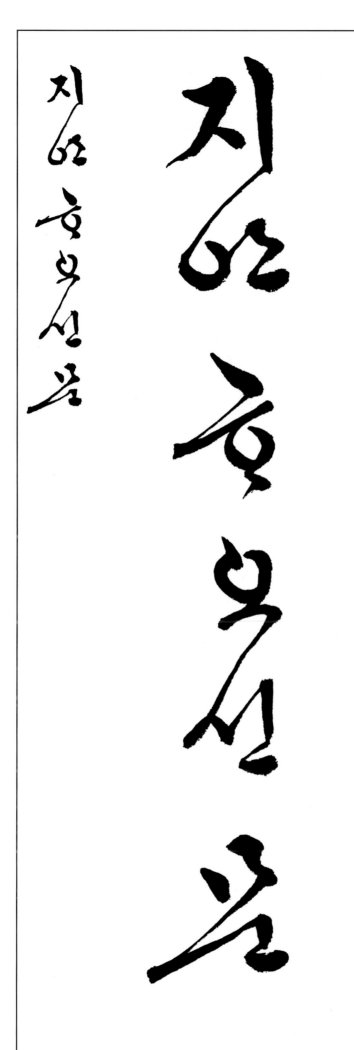

지업호오선움

앙아봄흐흫

앙아봄흐흫

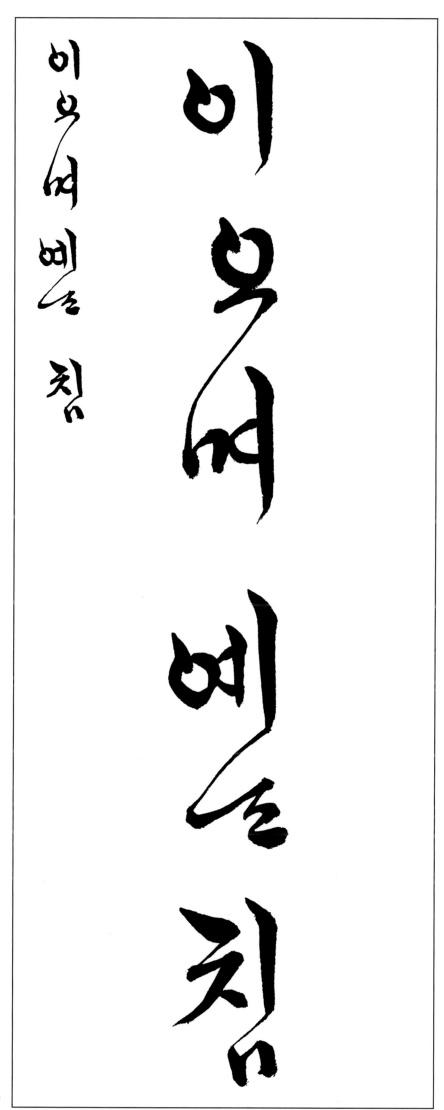

이오며 벧 침

이오며 벧 침

추제결약강

추제결약강

글월(편지글)

◀ 著者 프로필 ▶

- 慶南咸陽에서 出生
- 號：月汀·솔뫼·法古室·五友齋·壽松軒
- 初·中·高校 서예敎科書著作(1949~現)
- 月刊「書藝」發行·編輯人兼主幹(創刊~38號 終刊)
- 個人展 7回 (’74, ’77, ’80, ’84, ’88, ’94, 2000年 各 서울)
- 公募展 審査 : 大韓民國 美術大展, 東亞美術祭 等
- 著書 : 臨書敎室시리즈 20冊, 창작동화집, 文集 等
- 招待展 出品 : 國立現代美術館, 藝術의殿堂
 　　　　　　　　서울市立美術館, 國際展 等
- 書室 : 서울·鐘路區 樂園洞280-4 建國빌딩 406호
- 所屬書藝團體 : 韓國蘭亭筆會長

臨書敎室시리즈 ⑲

한글 서예 (文章)

印刷日　二〇一八年 七月 五日
發行日　二〇一八年 七月 一〇日

著者　鄭周相

發行處　梨花文化出版社

登錄番號　第三〇〇-二〇一五-九二호
住所　서울特別市 鍾路區 內資洞 一六七-二番地
電話　〇二-七三一-七〇九~三
FAX　〇二-七二五-五一五三
홈페이지　www.makebook.net

定價 一〇, 〇〇〇원